拍照的人

PHOTO TAKERS

下河

熊小默　编著

人民邮电出版社

北京

图书在版编目（ＣＩＰ）数据

拍照的人 . 下河 / 熊小默编著 . -- 北京 ： 人民邮电出版社，2023.3
ISBN 978-7-115-59621-5

Ⅰ . ①拍… Ⅱ . ①熊… Ⅲ . ①摄影集－中国－现代②摄影师－访问记－中国－现代 Ⅳ . ① J421 ② K825.72

中国版本图书馆 CIP 数据核字（2022）第 123711 号

--

内 容 提 要

《拍照的人》是导演熊小默策划的系列纪录短片，他和团队在 2021—2022 年走遍祖国大江南北，记录了 5 位（组）摄影师的创作历程。本书是同名系列纪录短片的延续，共包含 6 本分册。其中 5 本分别对应 214、林舒、宁凯与 Sabrina Scarpa 组合、林洽、张君钢与李洁组合，每册不仅收录了这位（组）摄影师的作品，还通过文字分享了他们对摄影的探索和思考，以及他们如何形成各自的拍摄主题。另一册则是熊小默和副导演苏兆阳作为观察者和记录者的拍摄幕后手记。

编　　著　　熊小默
责任编辑　　王　汀
书籍设计　　曹耀鹏
责任印制　　陈　犇

人民邮电出版社出版发行
北京市丰台区成寿寺路 11 号
邮　　编　　100164
电子邮件　　315@ptpress.com.cn
网　　址　　https://www.ptpress.com.cn
北京雅昌艺术印刷有限公司印刷

开　本　　889×1194　1/16
印　张　　18
字　数　　300 千字
定　价　　268.00 元（全 6 册）
2023 年 3 月第 1 版
2023 年 3 月北京第 1 次印刷

读者服务热线　　（010）81055296
印装质量热线　　（010）81055316
反盗版热线　　　（010）81055315
广告经营许可证　　京东市监广登字 20170147 号

214

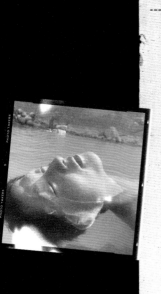

"214"是他的网名。在贵州的乡野长大，"拍照"对他来说是一种如此模糊而懵懂的冲动。在辞去基层公务员的工作后，214毫无退路地投入拍照中，即便要为生计纠结，但按下快门的本能却无法自制。水雾氤氲的黔南大山，无名的瀑布飞流而下，村童年复一年地野泳，豆娘飞舞在清澈的溪流边。214虽然没有过摄影教育，但他用直觉感受这些被同伴熟视无睹的画面，肆无忌惮地拍照，创造澄明而清丽的影像田园诗。

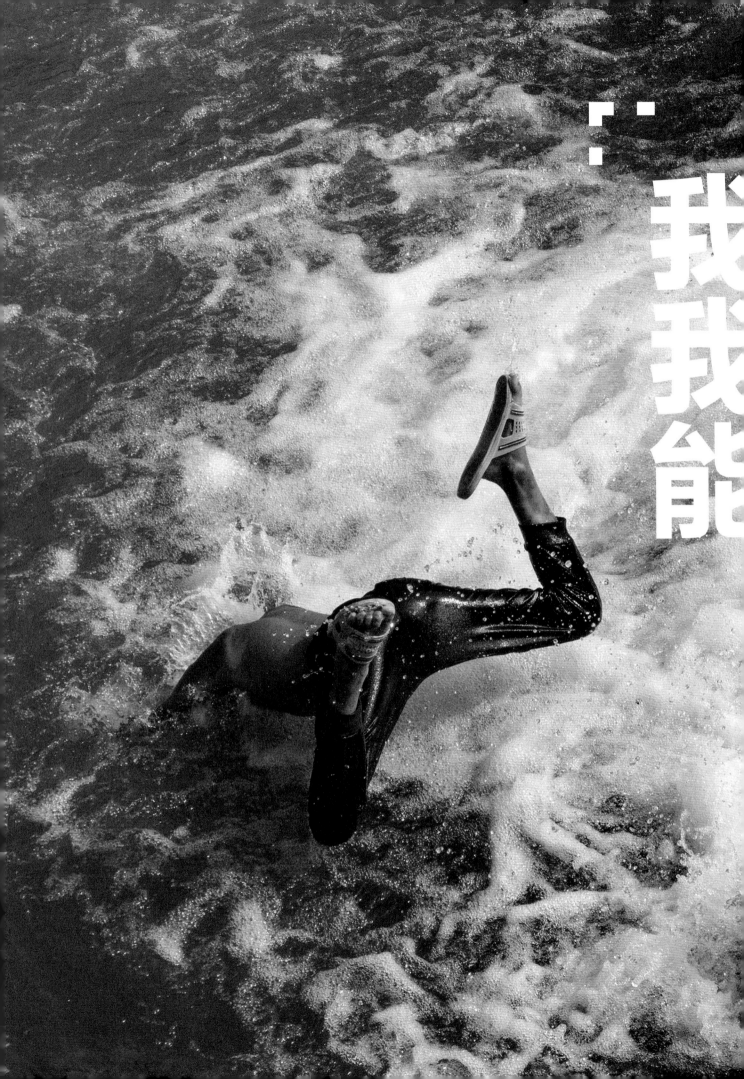

想拍照，
拍下自己

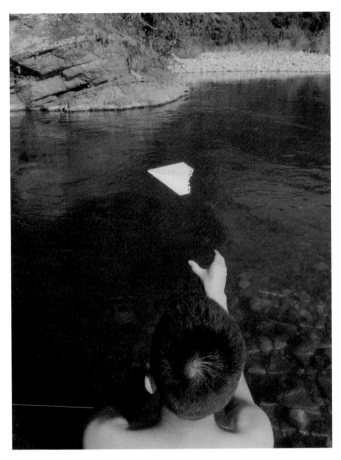

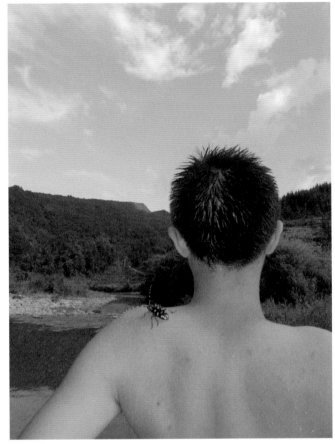

我叫 214，这是我的网络名字。我不喜欢别人叫我本名，这会让我回想起读书时代，往往班主任一叫我名字，就感觉我好像又犯错了。其他人也是，每当叫我大名就感觉事情不简单，让我感到害怕紧张。

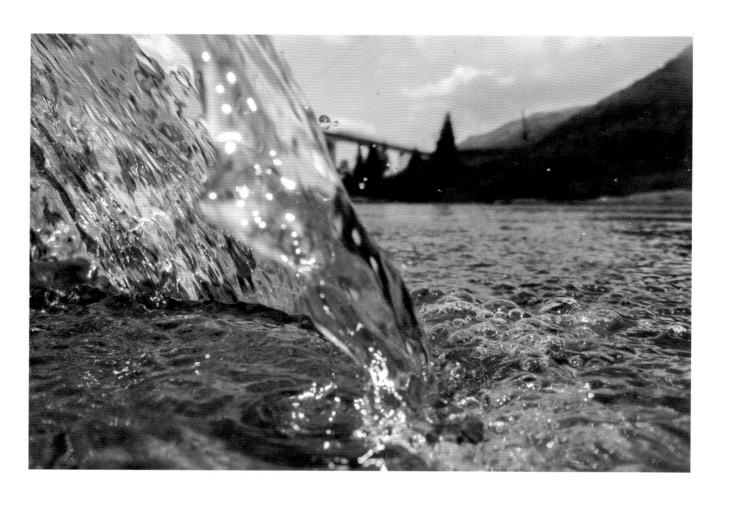

我自认的"摄影"开始于在家备考公务员的那段时间。在此之前,我在影楼打工,从助理做到摄影师,憧憬着能拍出豆瓣热门相册。影楼是个很奇妙的地方,是给普通大众造梦的一个流水线。人们来到这里,想变成样片里的修长女孩,这其实也无可厚非,但创造力在这条流水线上消失了。

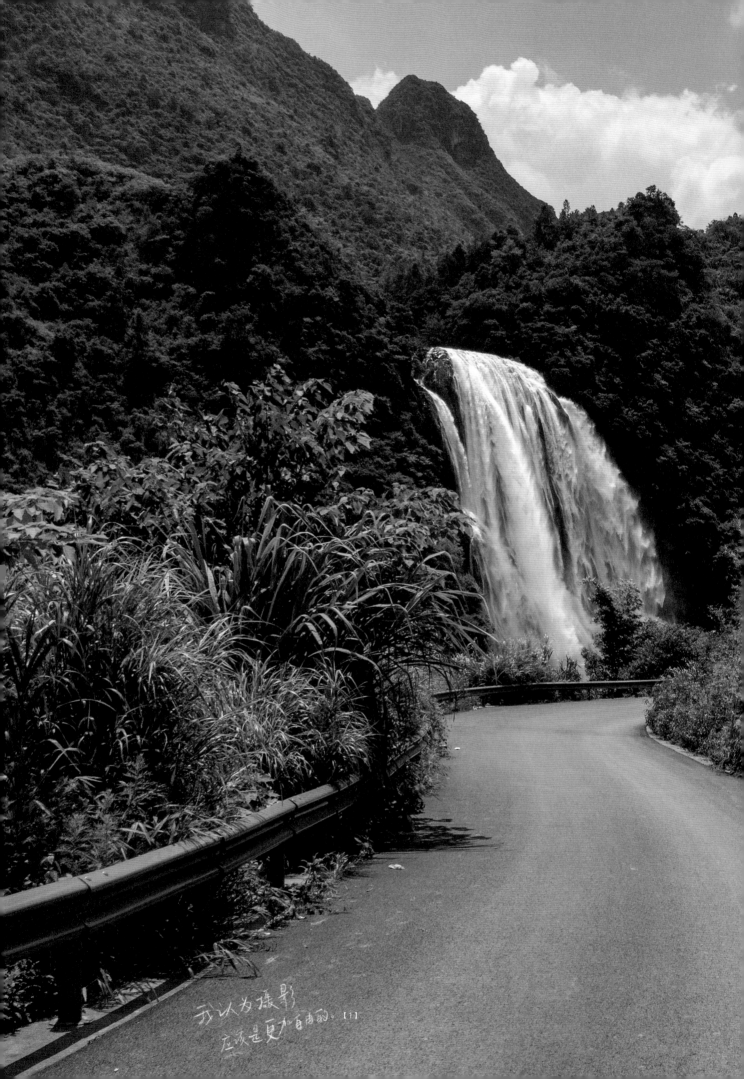

我以为摄影
应该是更加自由的。【1】

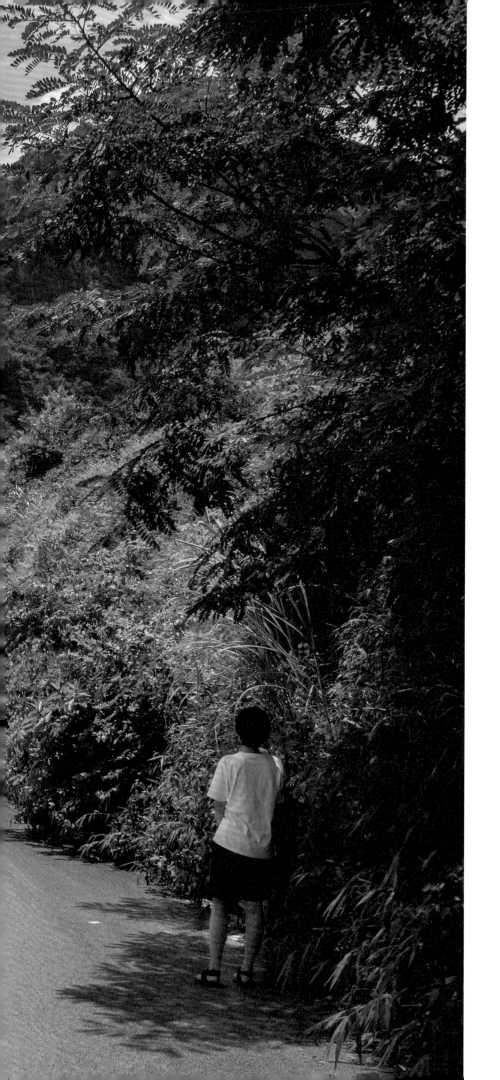

我的家乡不像大城市那样
信息发达。在影楼打工的
日子我一直在想，当下接
触的商业摄影和这些所谓
的"小清新"，就是摄影
的全部了吗？我认为摄影
应该是更加自由的。

后来我辞职回家，每天要
做的只有看书备考，无聊
得很。加上失恋，心里空
空的，整个人处于低谷期。

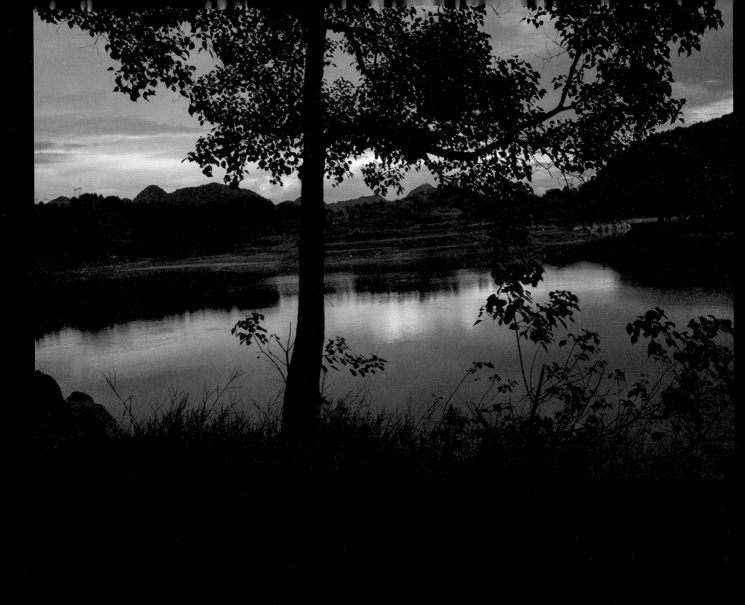

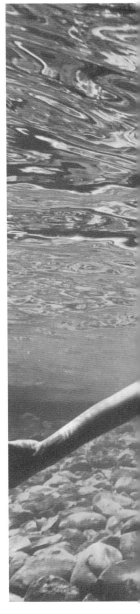

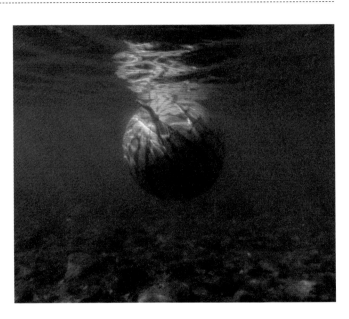

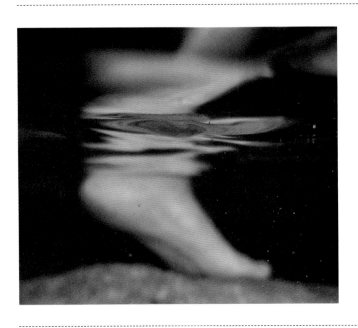

我对摄影的看法一直没什么能佐证，直到后来被森山大道的照片深深吸引，像是打开了新世界的大门。森山对我的影响一直持续至今，但我没有一直走在他的风格里模仿。现在回想起来，我觉得很幸运，在他的影响下仍然能够找到自己。

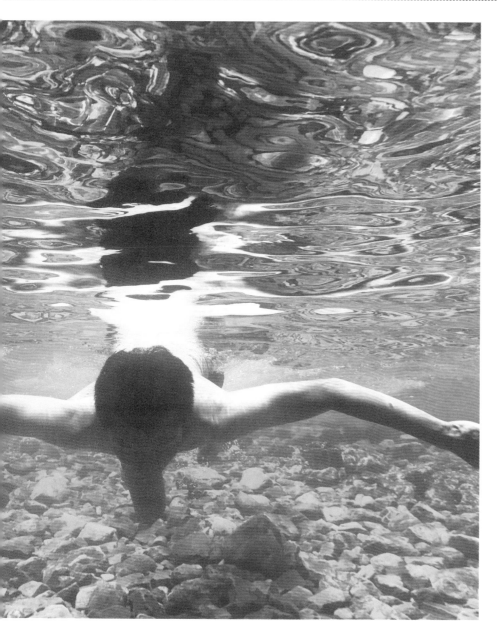

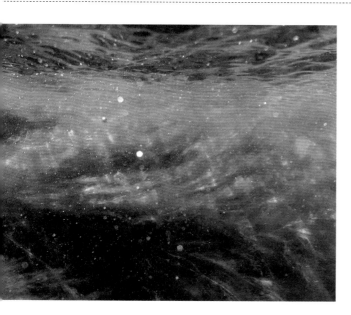

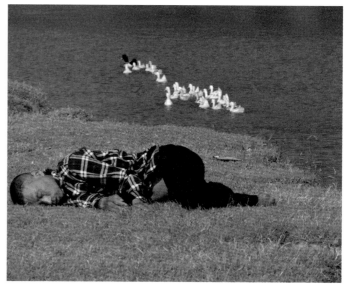

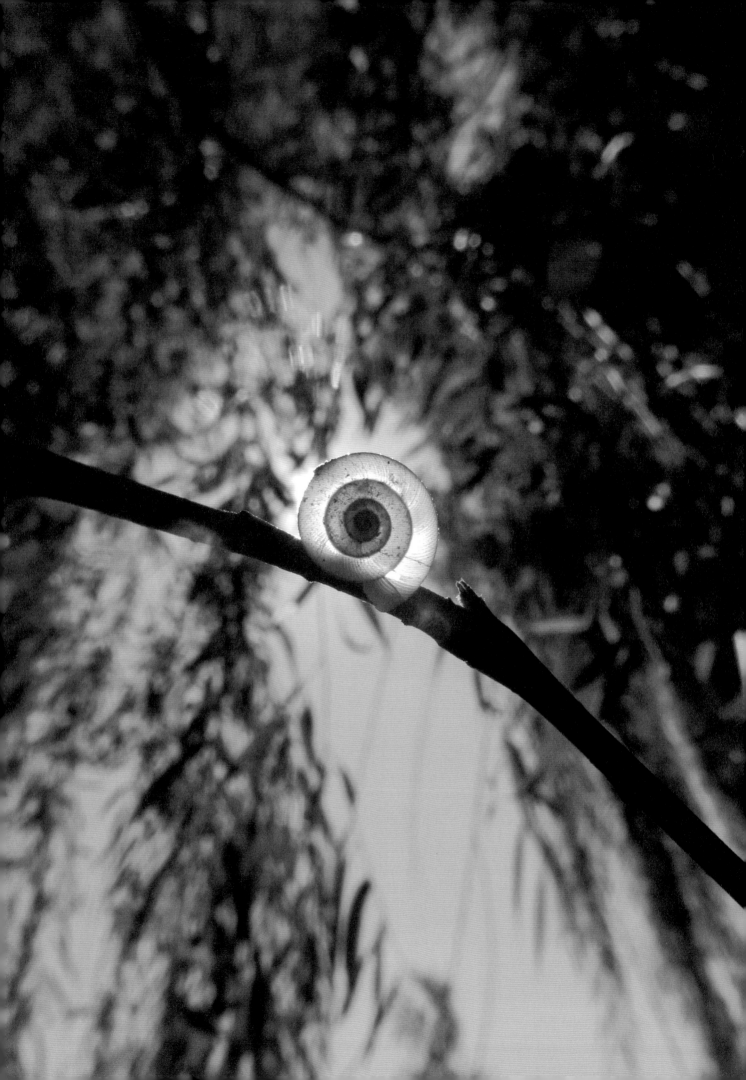

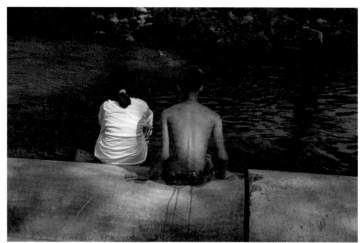

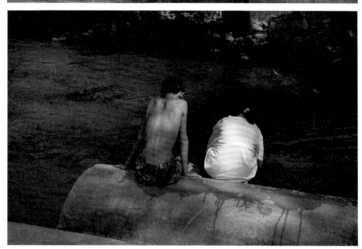

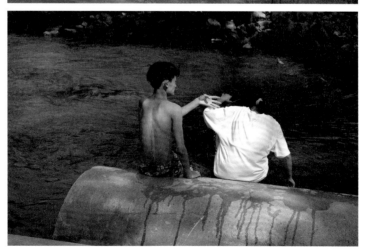

家附近有个山头，
它基本是个小公园，
人们常来晨练，
情侣来幽会。
我每天带着相机上去散心，
用眼睛搜索这里的一切，
来填满空虚的内心。

【2】

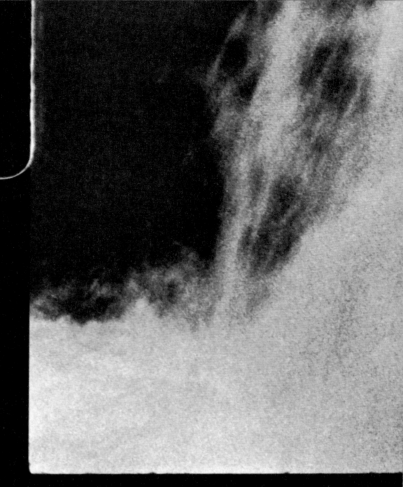

当时我周围没有拍照的人，没拍多久，我就陷入了一种无助的感觉中，不知道自己拍得如何，也不知道别人会作何评价。

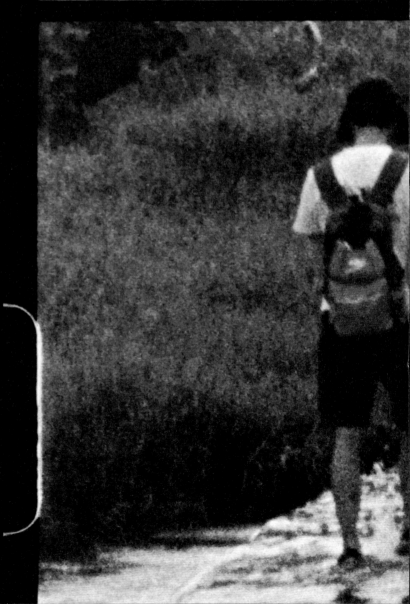

有一段时间，我陷入了一种对作品隐喻的执着，希望照片能体现出某种隐喻，以为这样才能显得高级。那时的我背离了从摄影中观察美的路径，太想赋予，想让作品进入大家的视线，想装作我似乎看破某种东西的样子。我把观察的结果引向更高深的层面，殊不知美就是美，不需要附属在任何东西上。

殊不知美就是美，
不需要附属在任何东西上。【3】

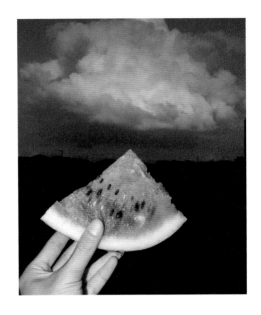

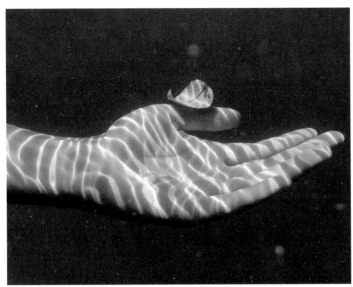

久而久之，平日里常见的视角拍完了，我只能更细致地观察，或者是换不同的角度。只有观察还不够，还得去感受。

感受光线从早上到下午的变化、树荫挡住阳光后带来的皮肤温度变化。投身于这个场所中，让我暂时忘掉了生活的烦恼，这里成了我的庇护所。

只有观察还不够，还得去感受。

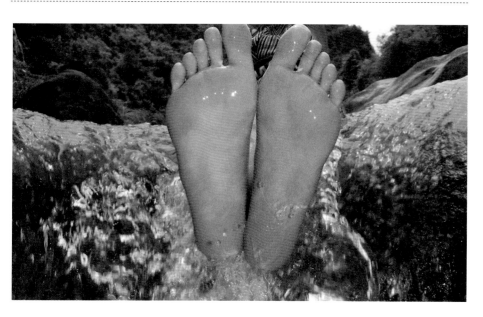

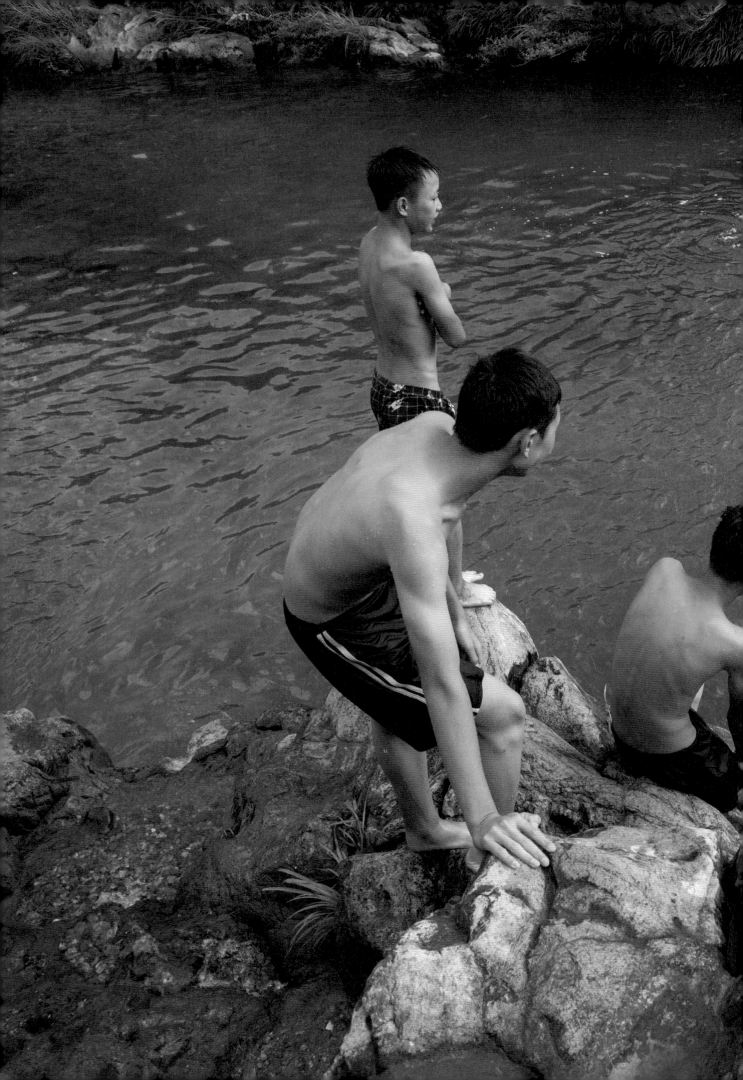

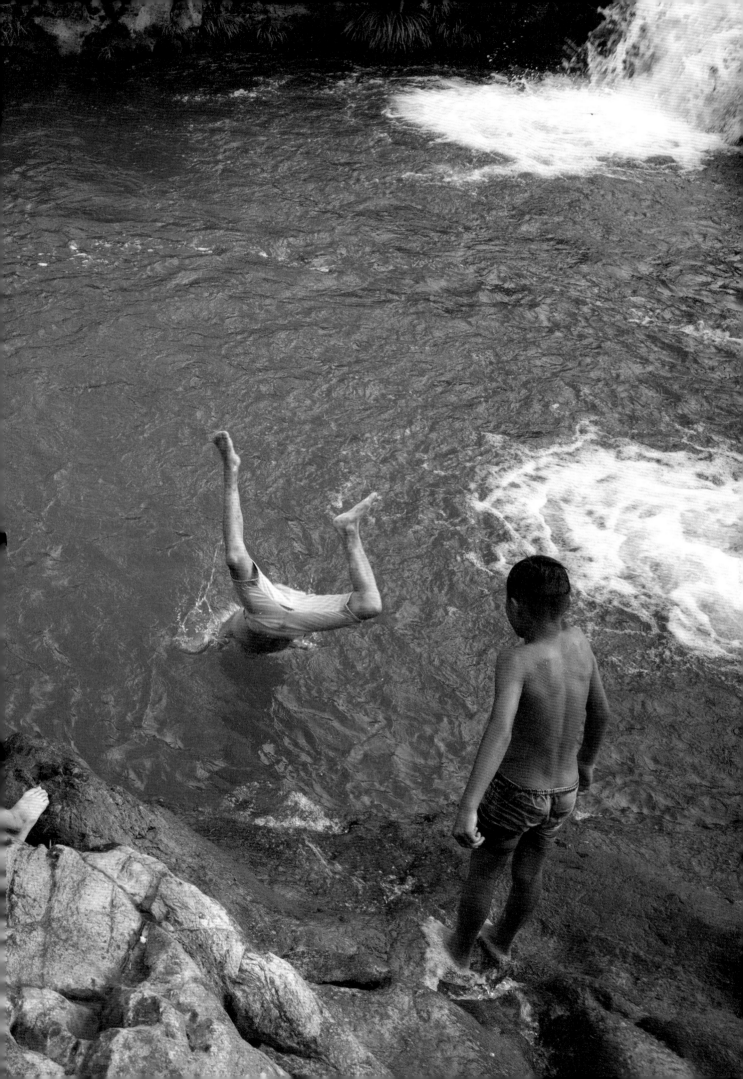

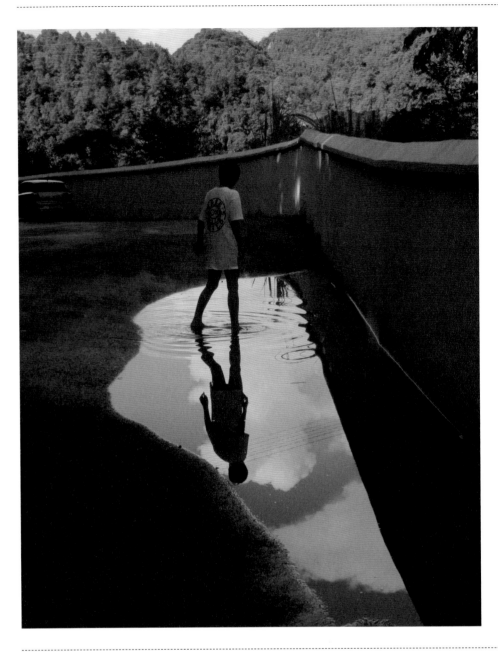

后来，我换了数码相机，这对我拍
照的量和质都有着非常大的影响。
量变引起质变，数码相机让我从意
义中解脱，让我更加自由。

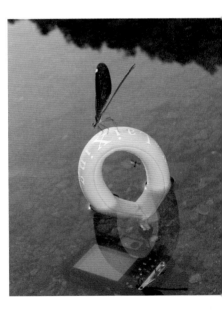

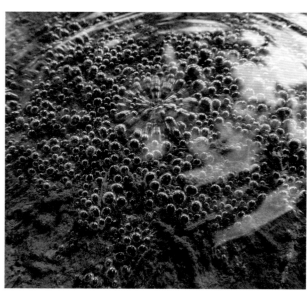

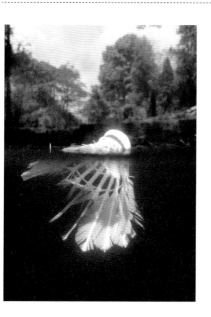

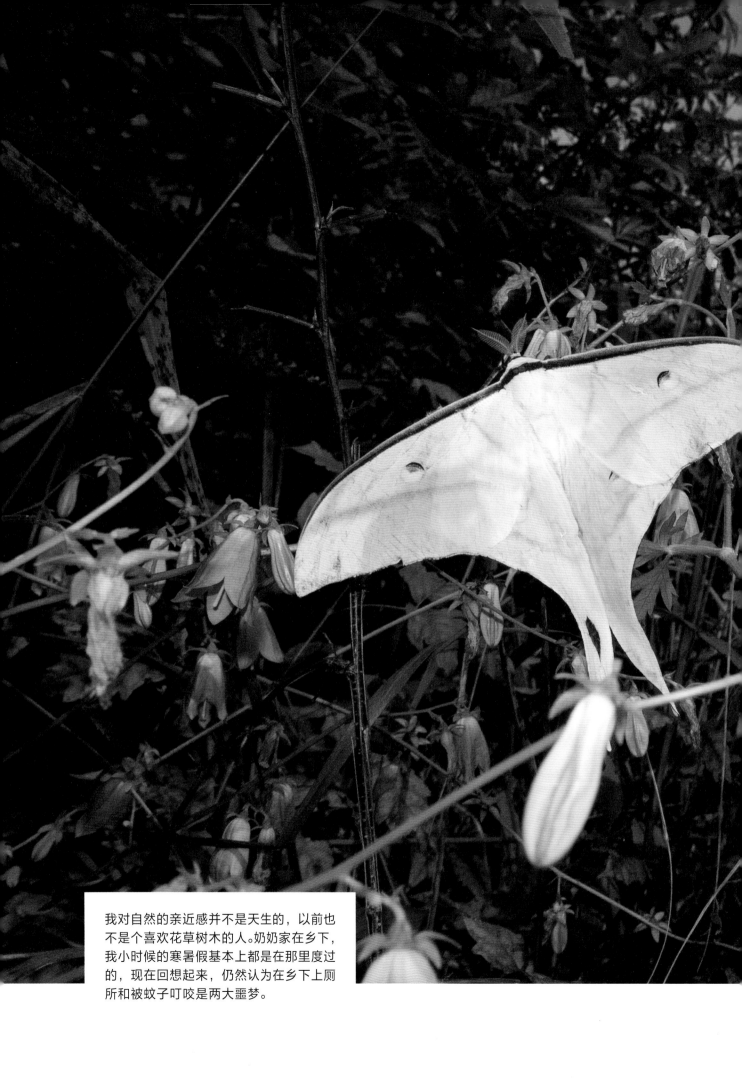

我对自然的亲近感并不是天生的，以前也不是个喜欢花草树木的人。奶奶家在乡下，我小时候的寒暑假基本上都是在那里度过的，现在回想起来，仍然认为在乡下上厕所和被蚊子叮咬是两大噩梦。

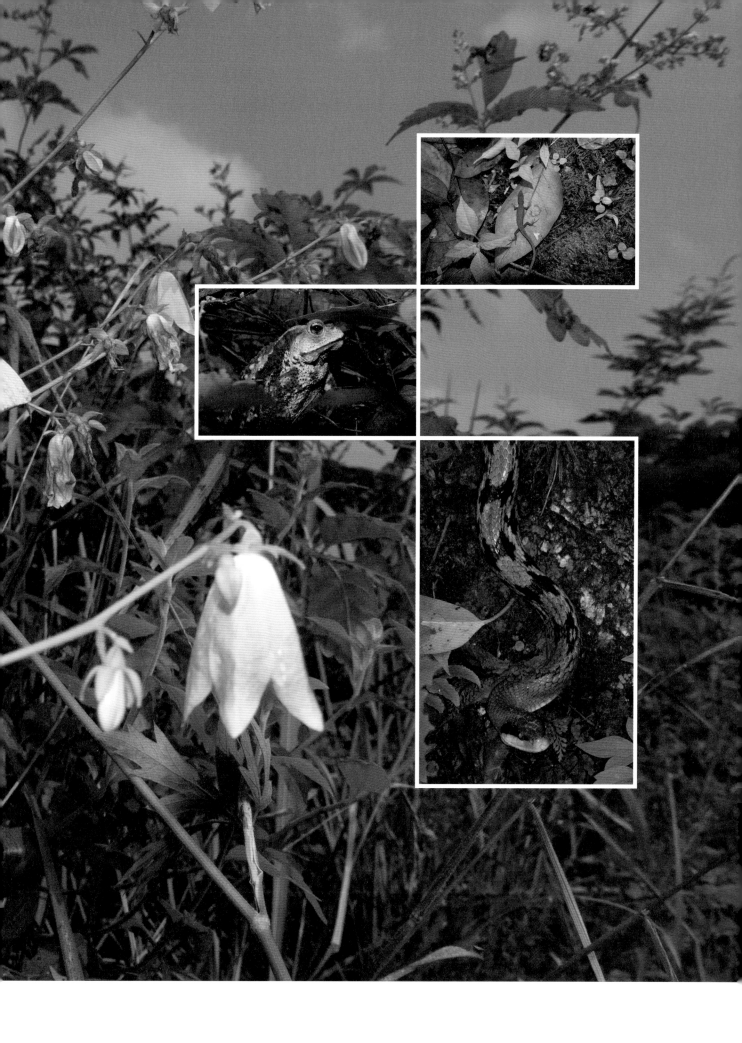

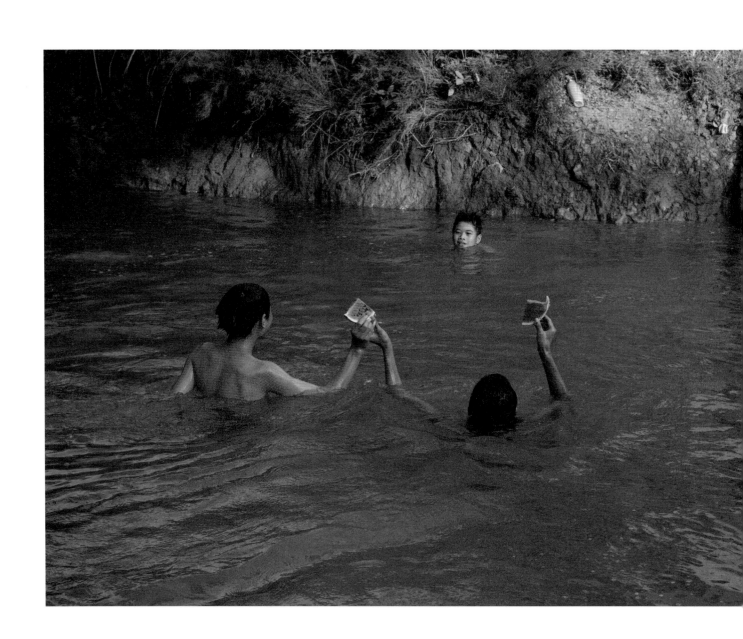

我是长孙，最得奶奶偏爱，她看见我欺负
了弟弟妹妹，也只是象征性地惩罚我一下。

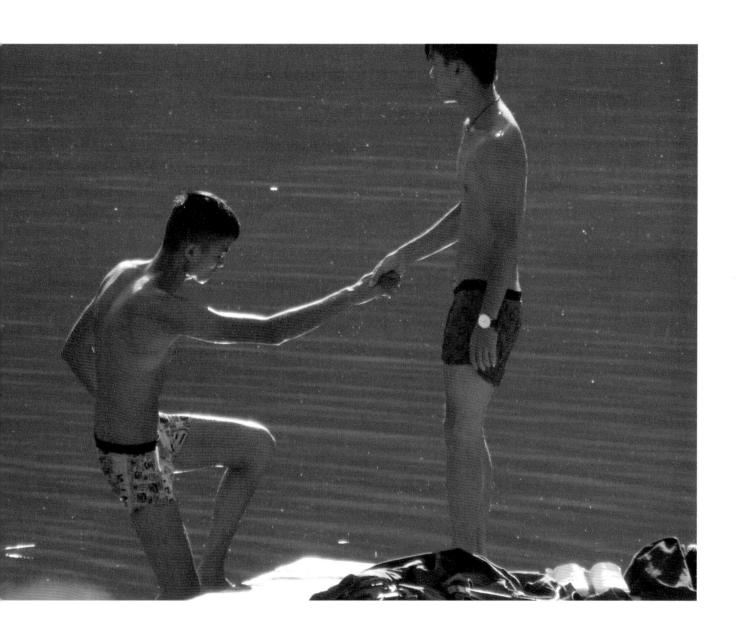

奶奶不认识字，脾气很大，喜欢跟邻居吵架，手指甲永远黑黑的。但每次我一说饿了，她就马上行动起来，我至今还记得她给我煮面条的时候总喜欢放猪油。

拍摄《下河》很
源于我对自己

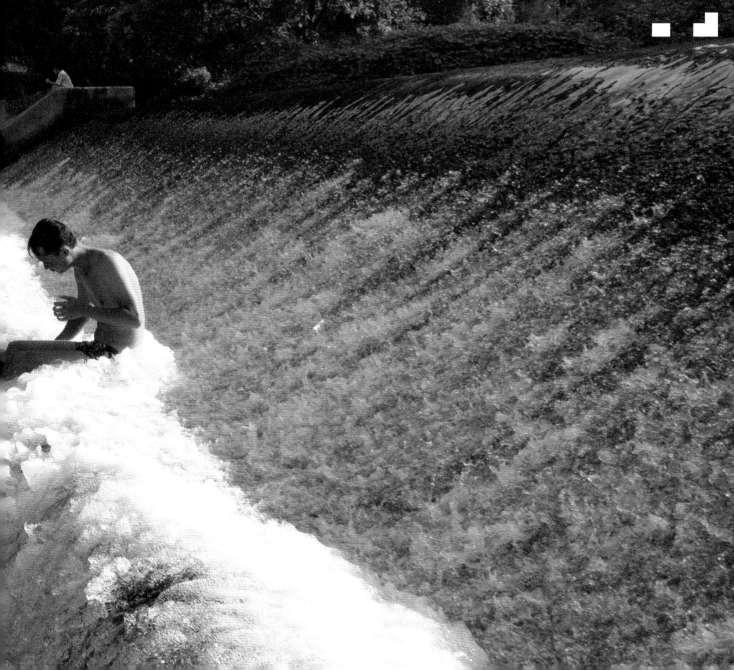

大一部分动力
童年的补偿。

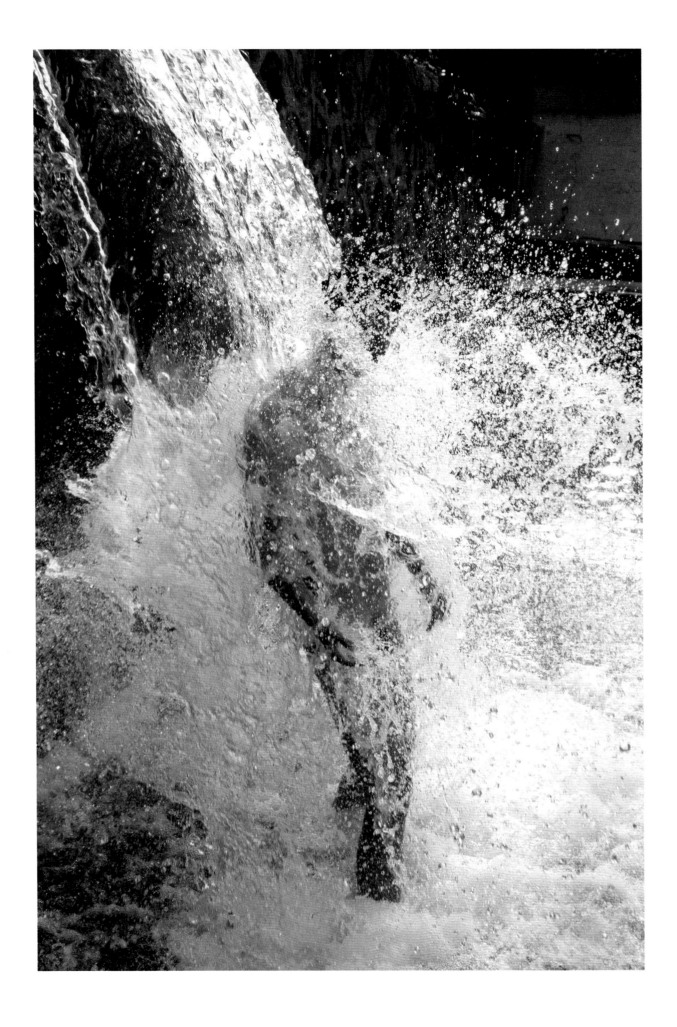

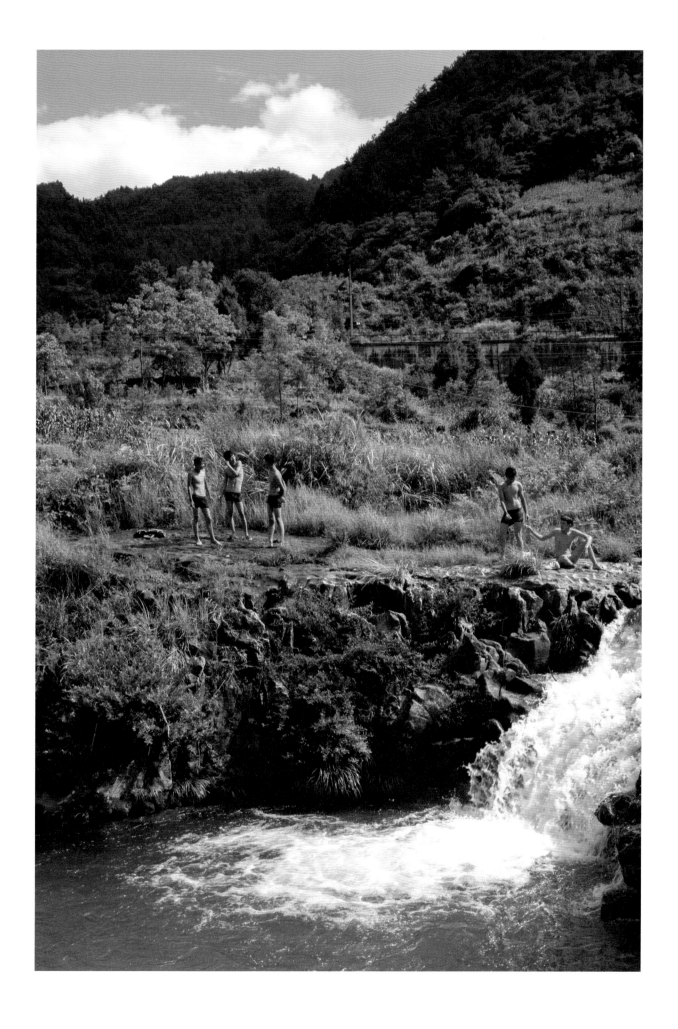

2015年,

我再次回到老家,

重新做了一遍小时候做过的事,

再游一次泳、

摘一次野花、

抓一只蛋.

我发现,故乡没有变,是我变了.

我变高了、变大了.

以前需要爬才能迈过的门槛,

现在轻松就能走过.

以前差点害我淹死的小河,

现在才齐我胸口. [4]

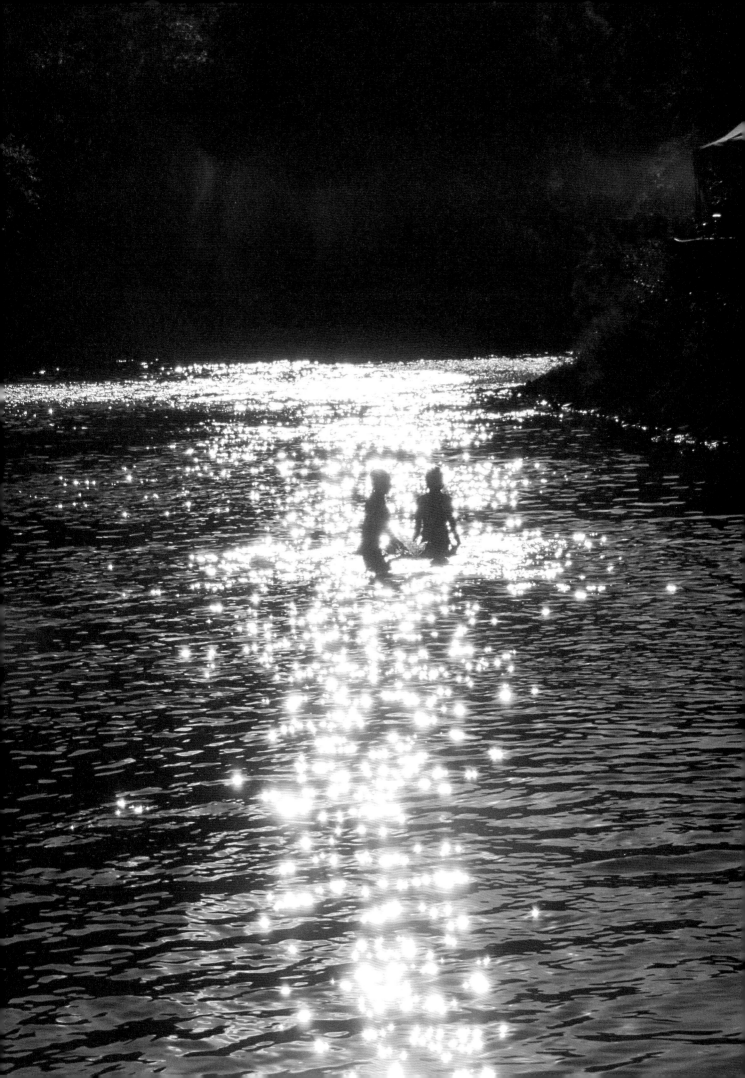

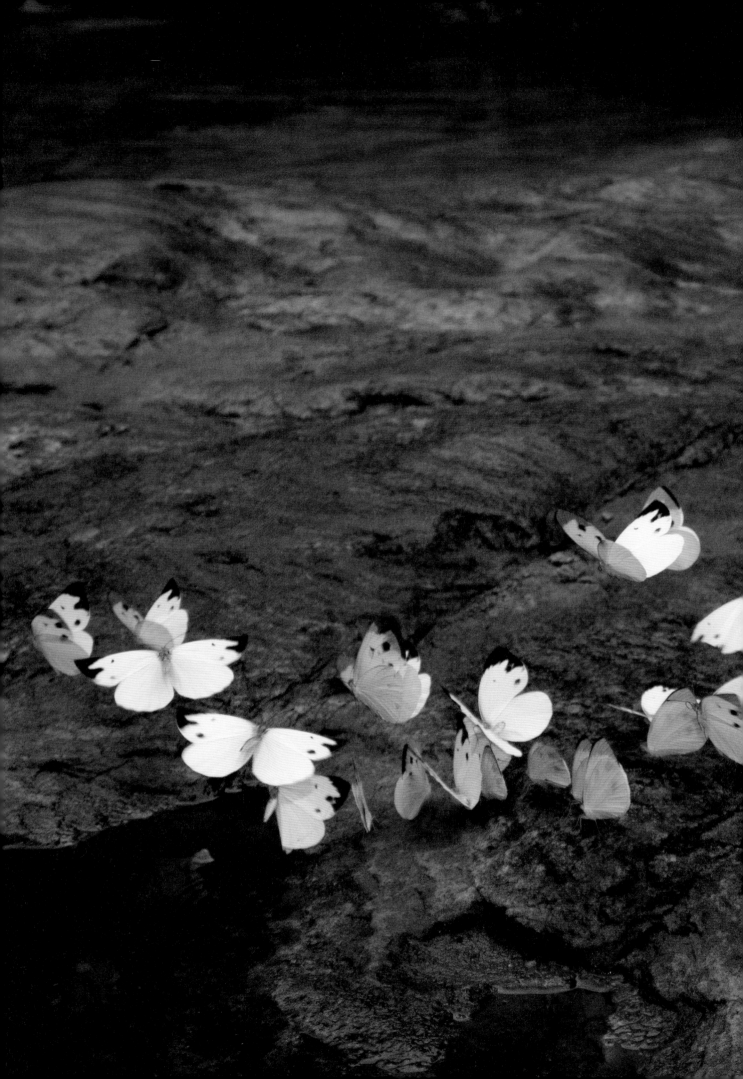

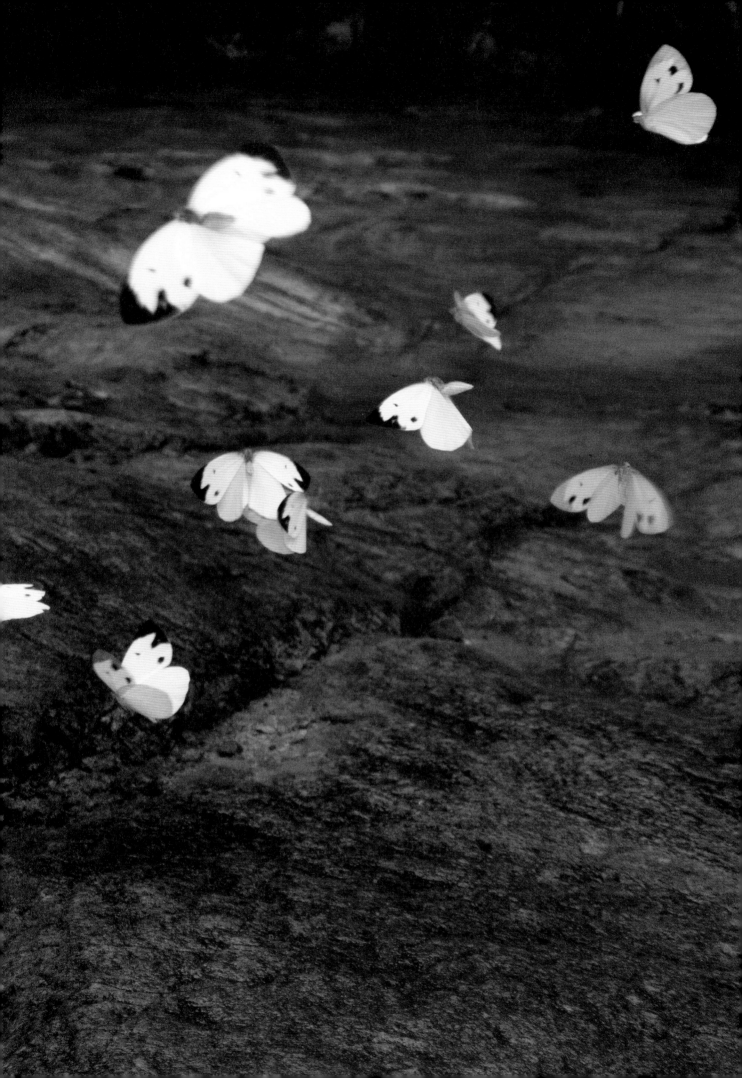

我想，故乡是回不去的。

我想，故乡是回不去的。甚至不是一个回不去的具体的地方，而是回忆的拼贴。故乡是回忆的拼贴。故乡是回忆的拼贴。故乡是脚下的河、

乡下的路、乡下的田、乡下的河，下河洗澡，路上看着的是蜻蜓，是回家的，看到的是我抓住，让它，住它，的食的，邪恶，互相啃咬，然动。

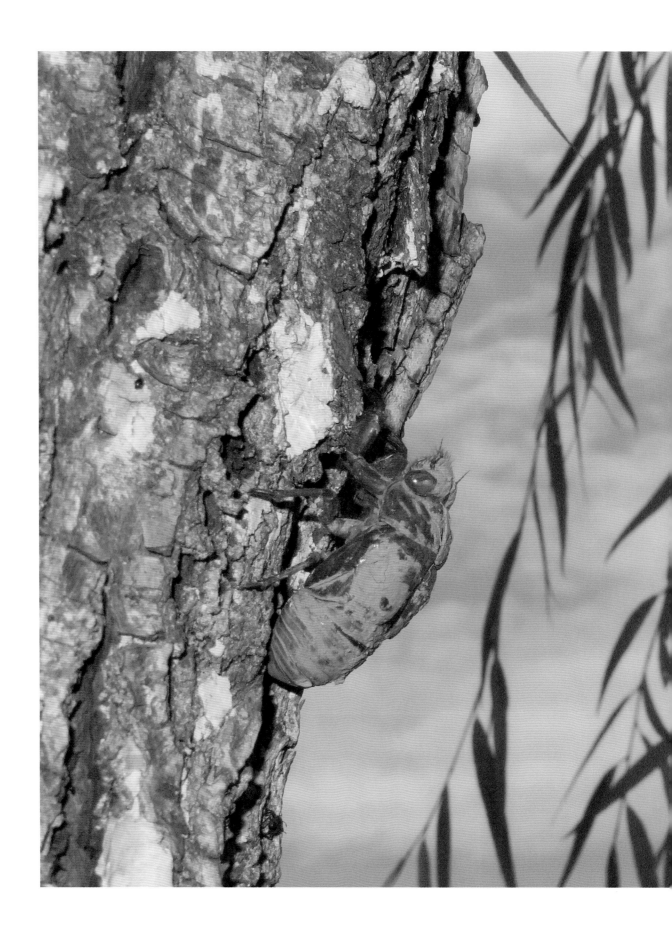

森山大道的
舞台是
街头市区，

我的舞台是
远离人群的
乡村、树林
和山坡。

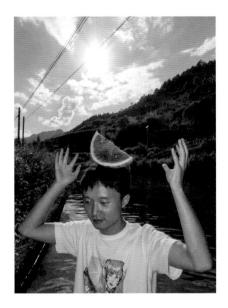

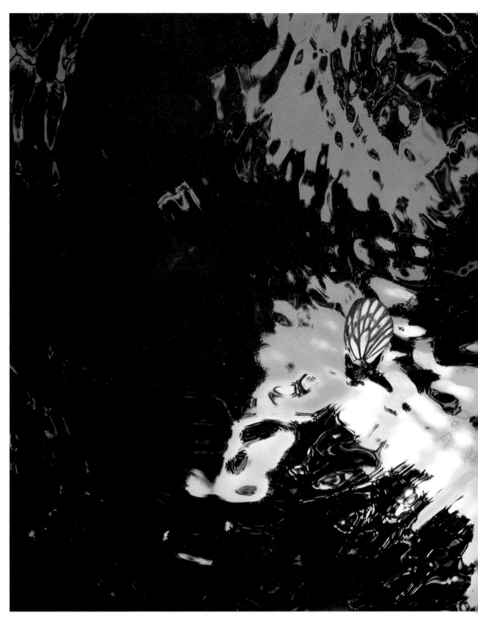

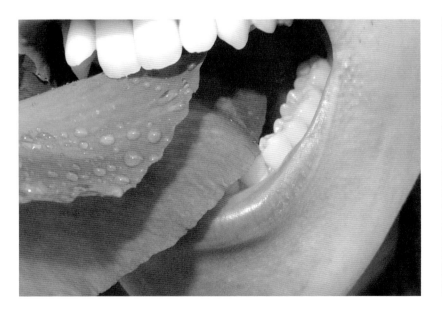

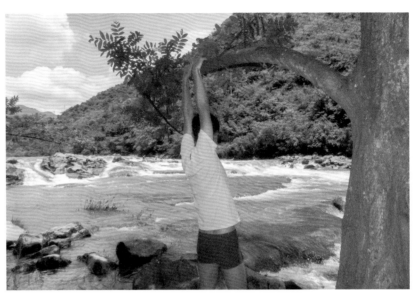

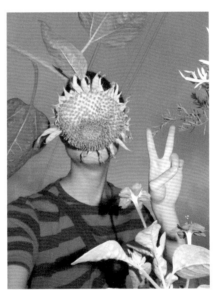

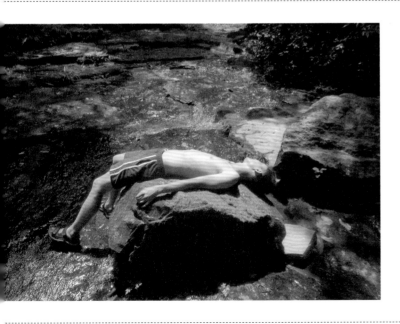

我的作品包括了自拍、小动物、植物、水、光线和人的相遇。这些相遇并不独特，它们存在于世界上任何角落，存在于其他人的生活中。如果一定要给这些照片划出一个主题，我想应该是美和生活，令人感动的东西都与它们有关。

有一次我在河边拍照，因为太专注，河水流动的声音消失了，等我回过神来，河流的声音再次响起。这种体验我无法用文字和语言形容，其实就好像这些照片一样，我希望它们也能带给大家一种体验。

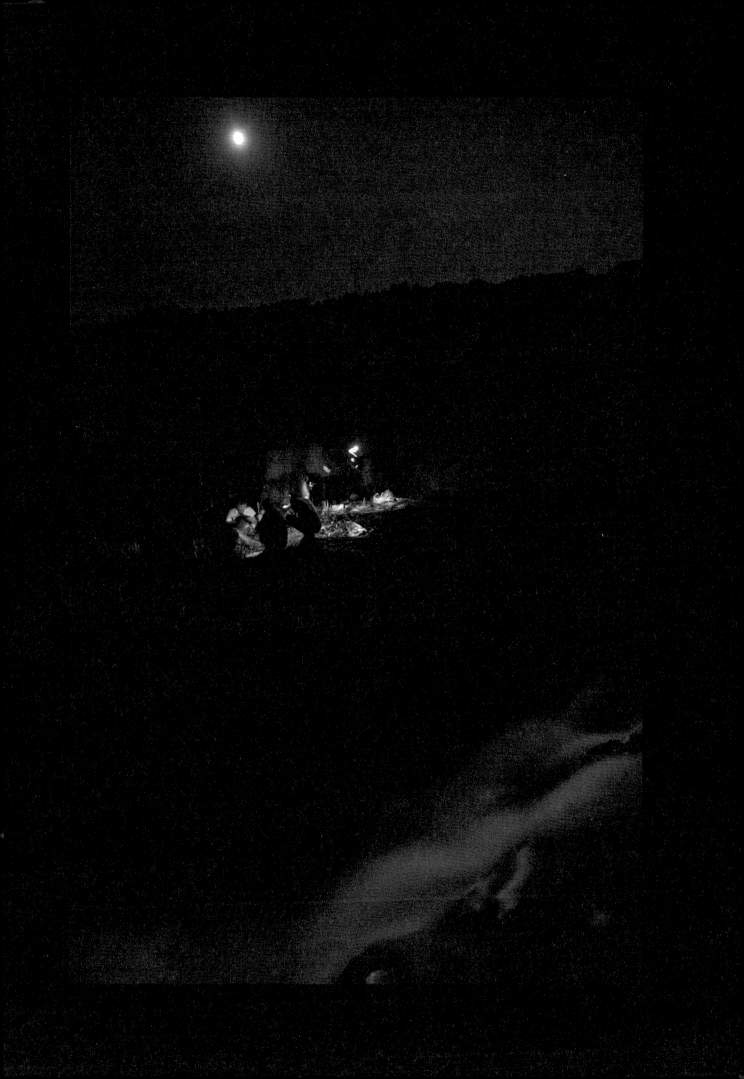

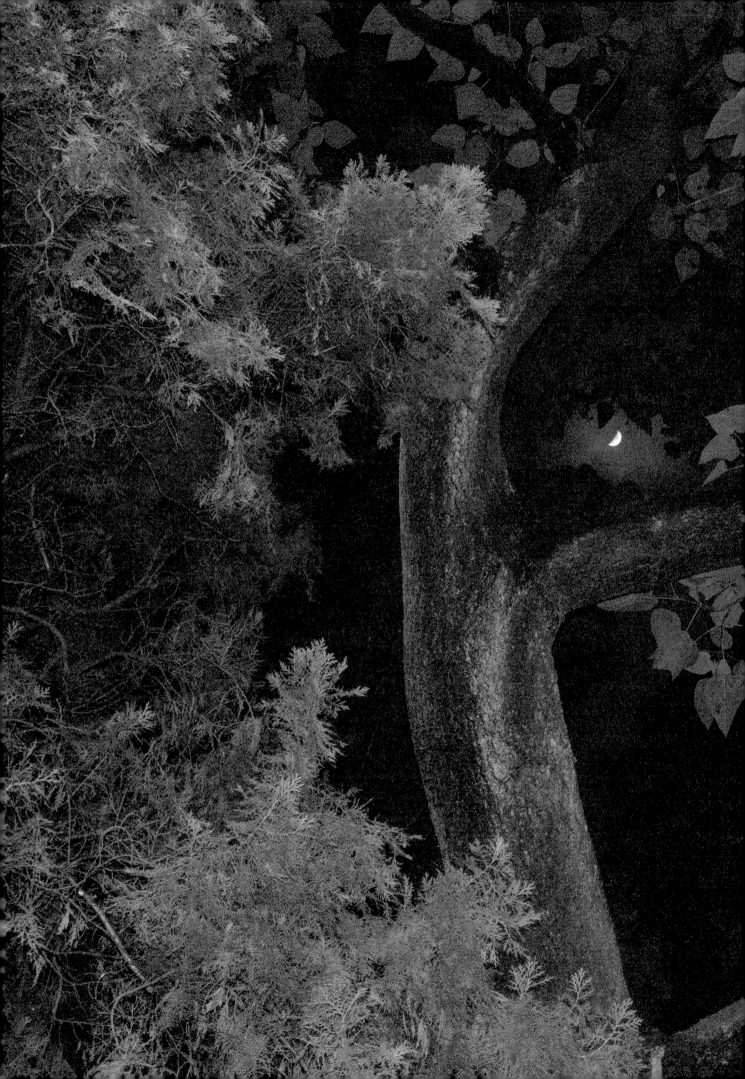

就像在电影《澄沙之味》
里，树木希林说：

"我们被生到这个世界上，
去听，去看。"

我们被生到这个世界上，去听，去看。